名碑名帖傳承系列

祝允明草書唐詩絕句

孫寶文 編

吉林文史出版社

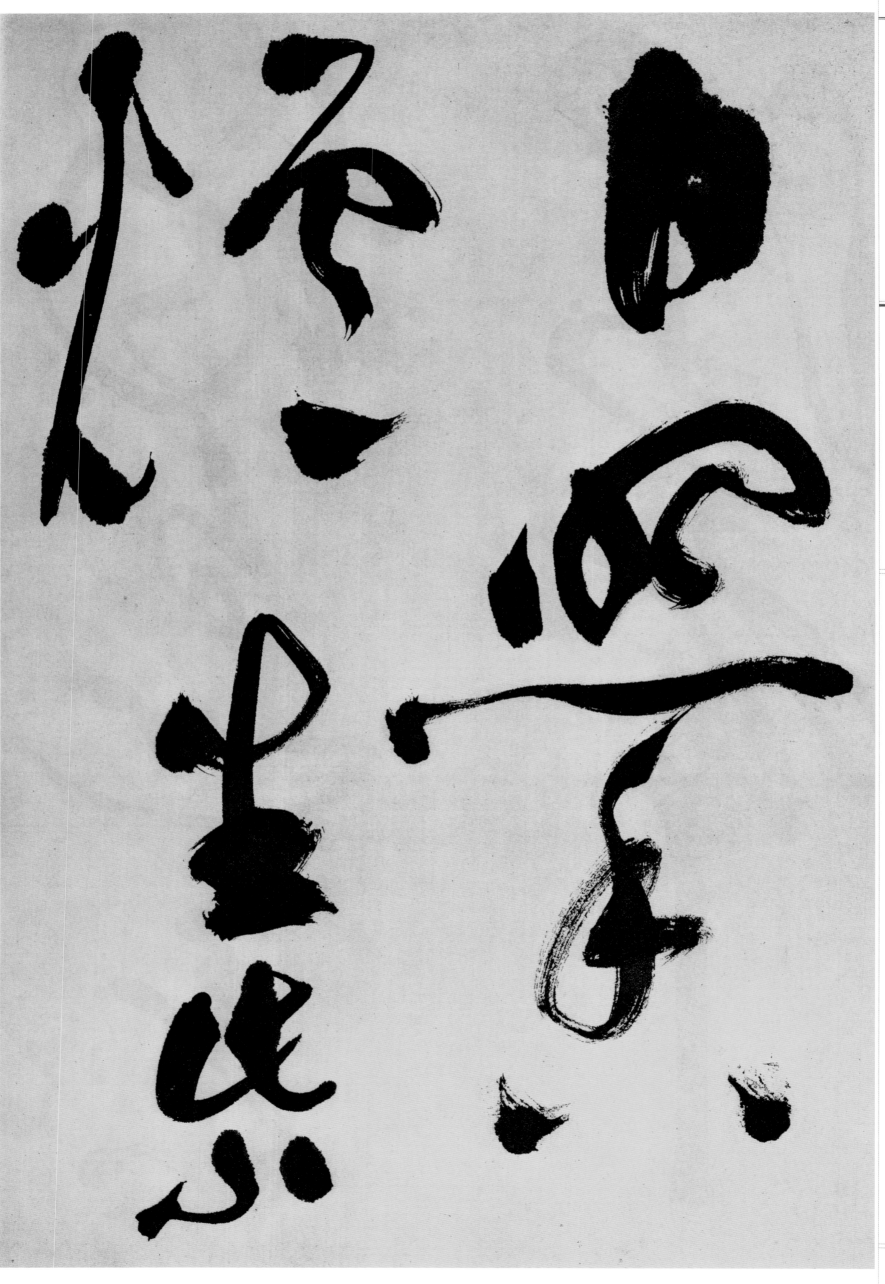

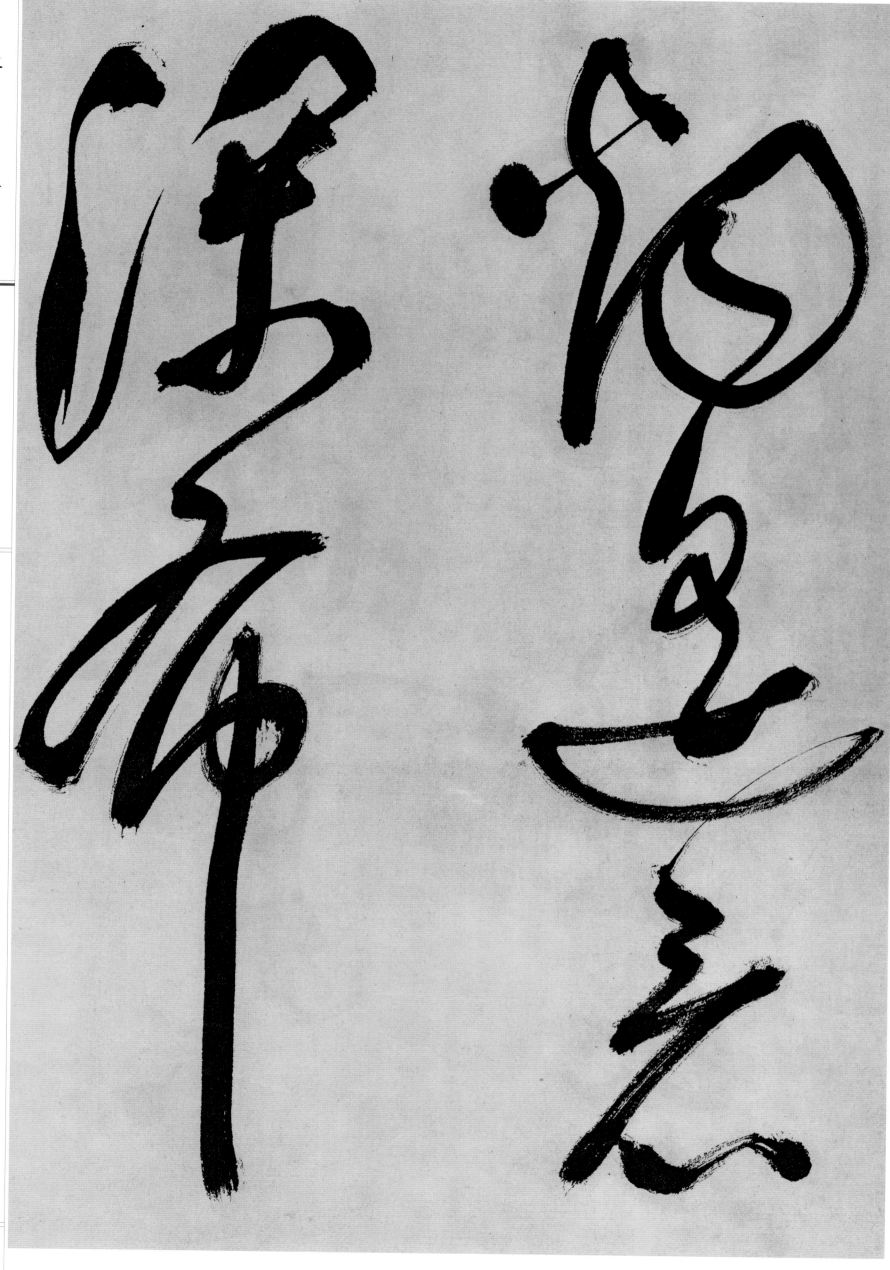

烟遙看瀑布

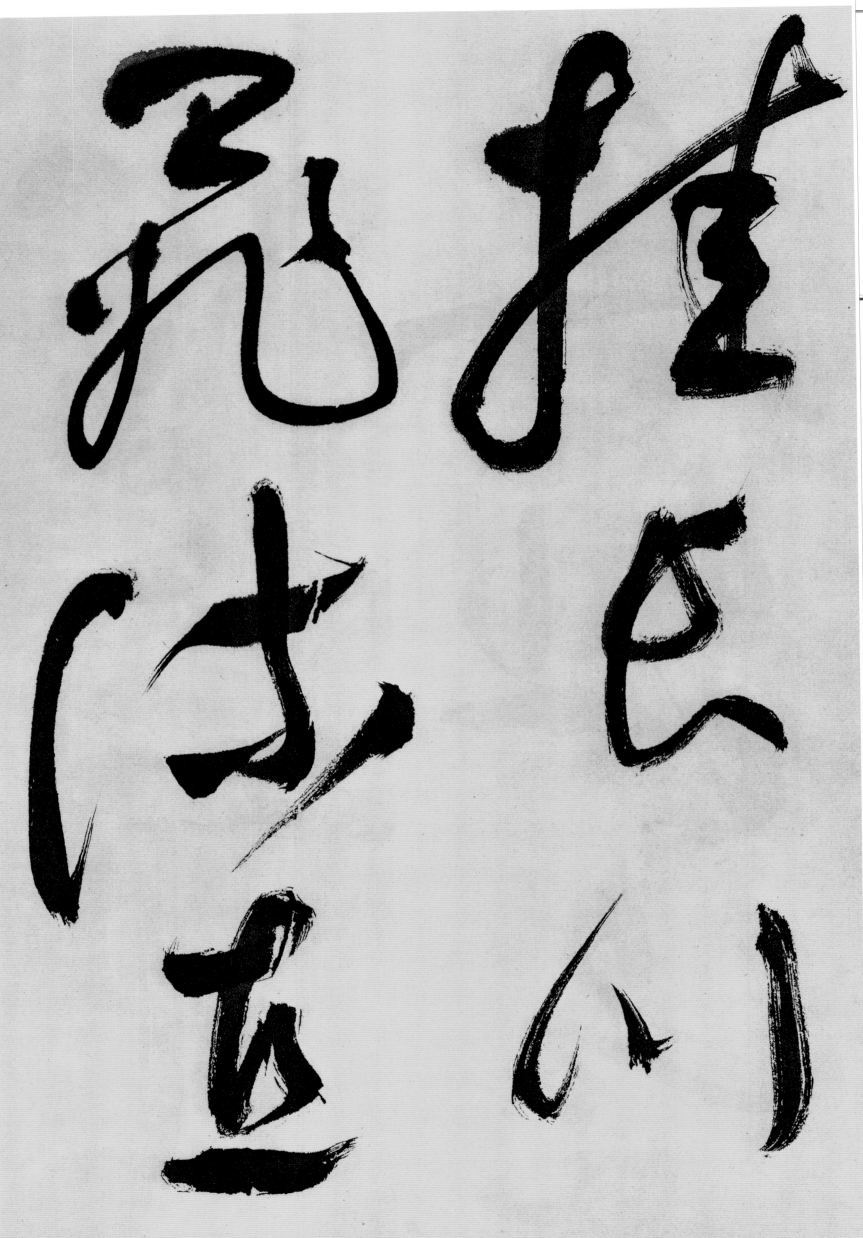

挂長川飛流直

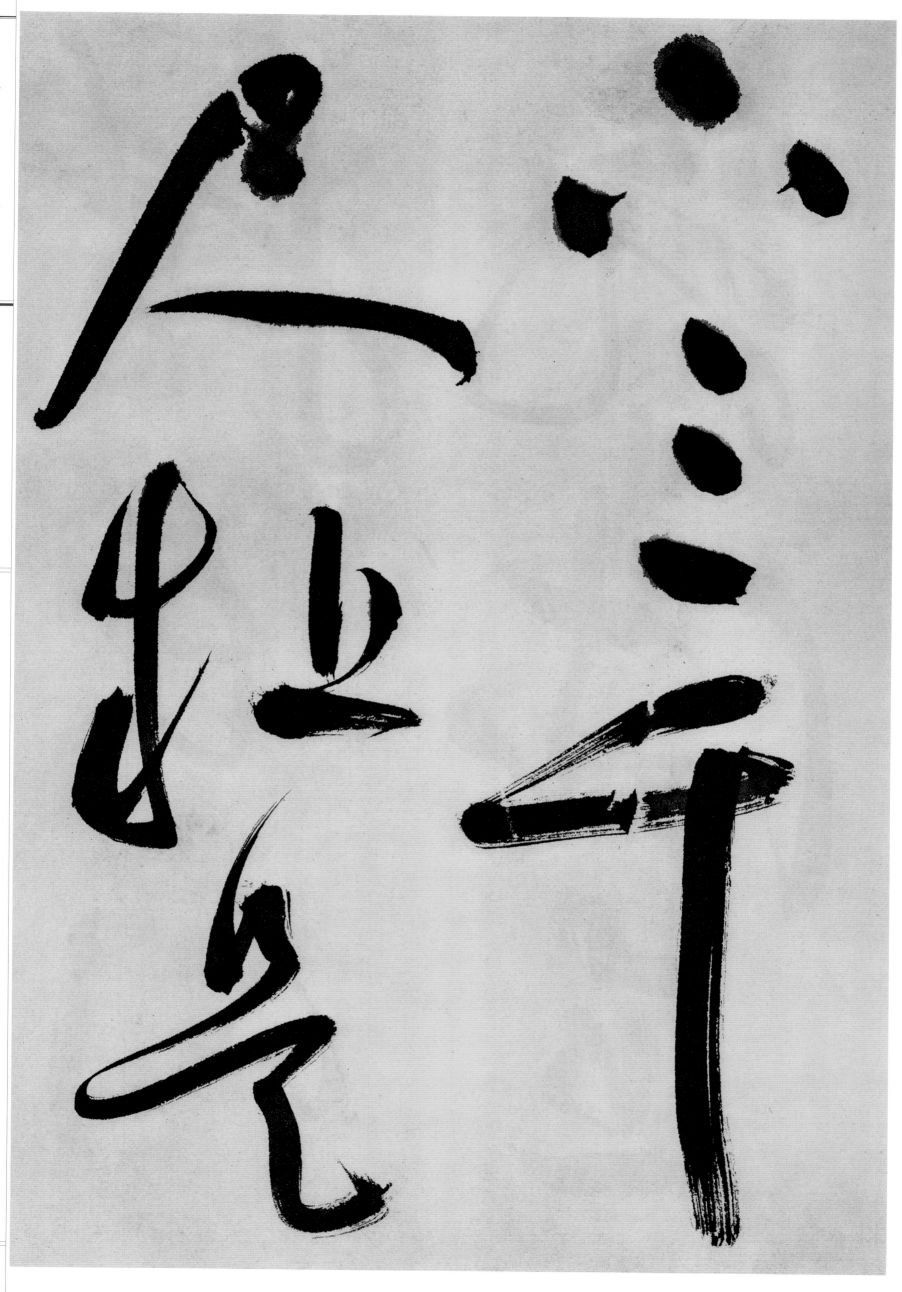

下三千尺疑是

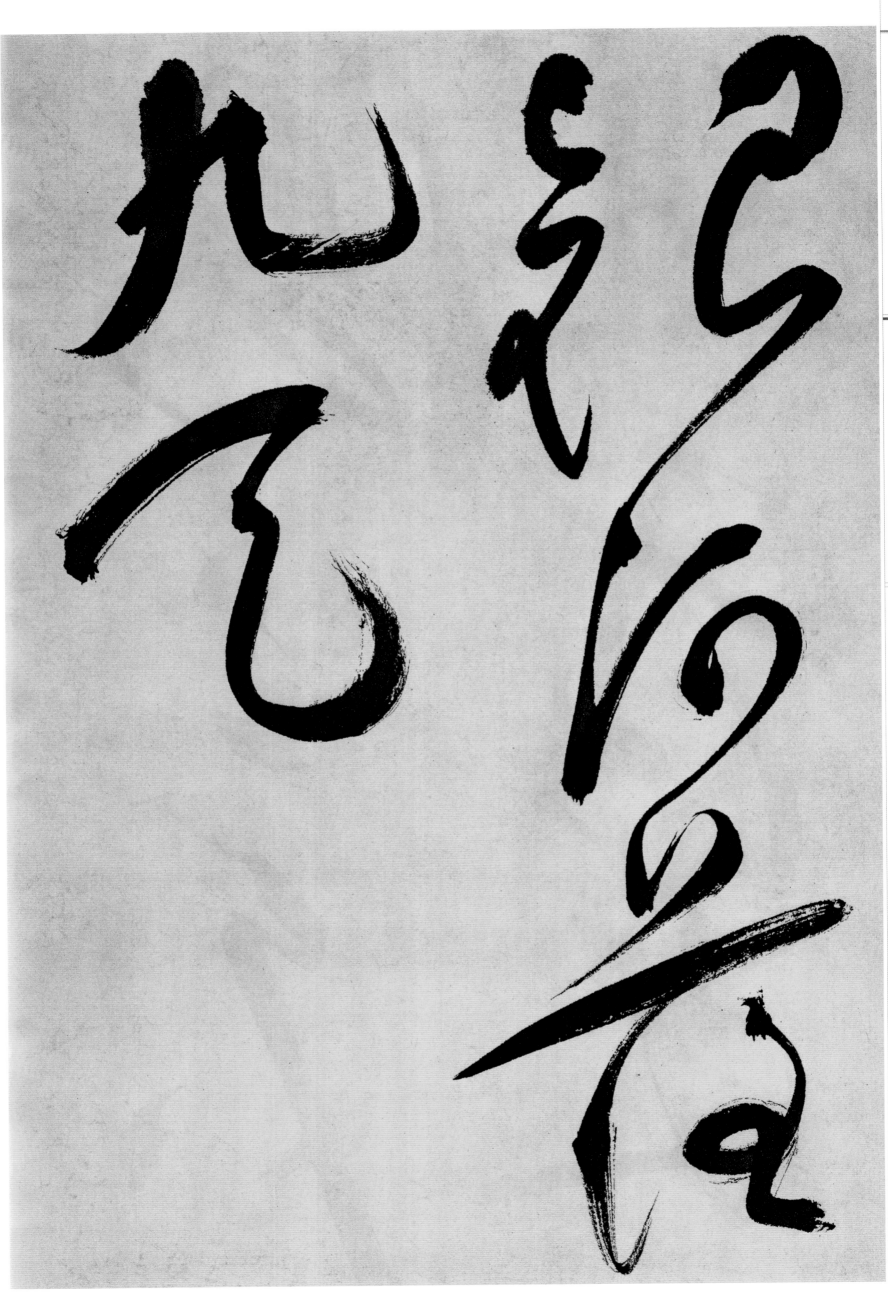

祝允明草書唐詩絕句

銀河落九天

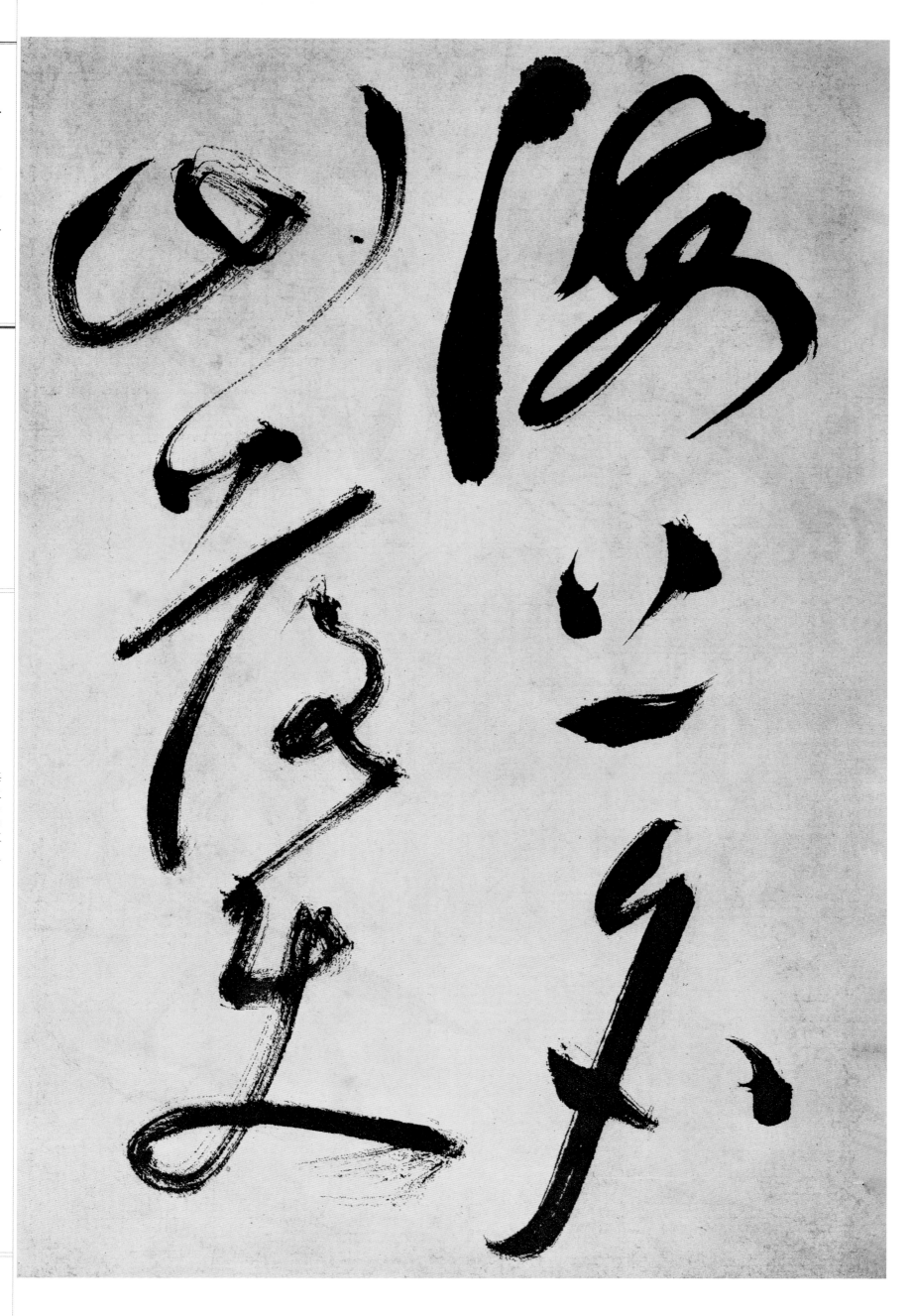

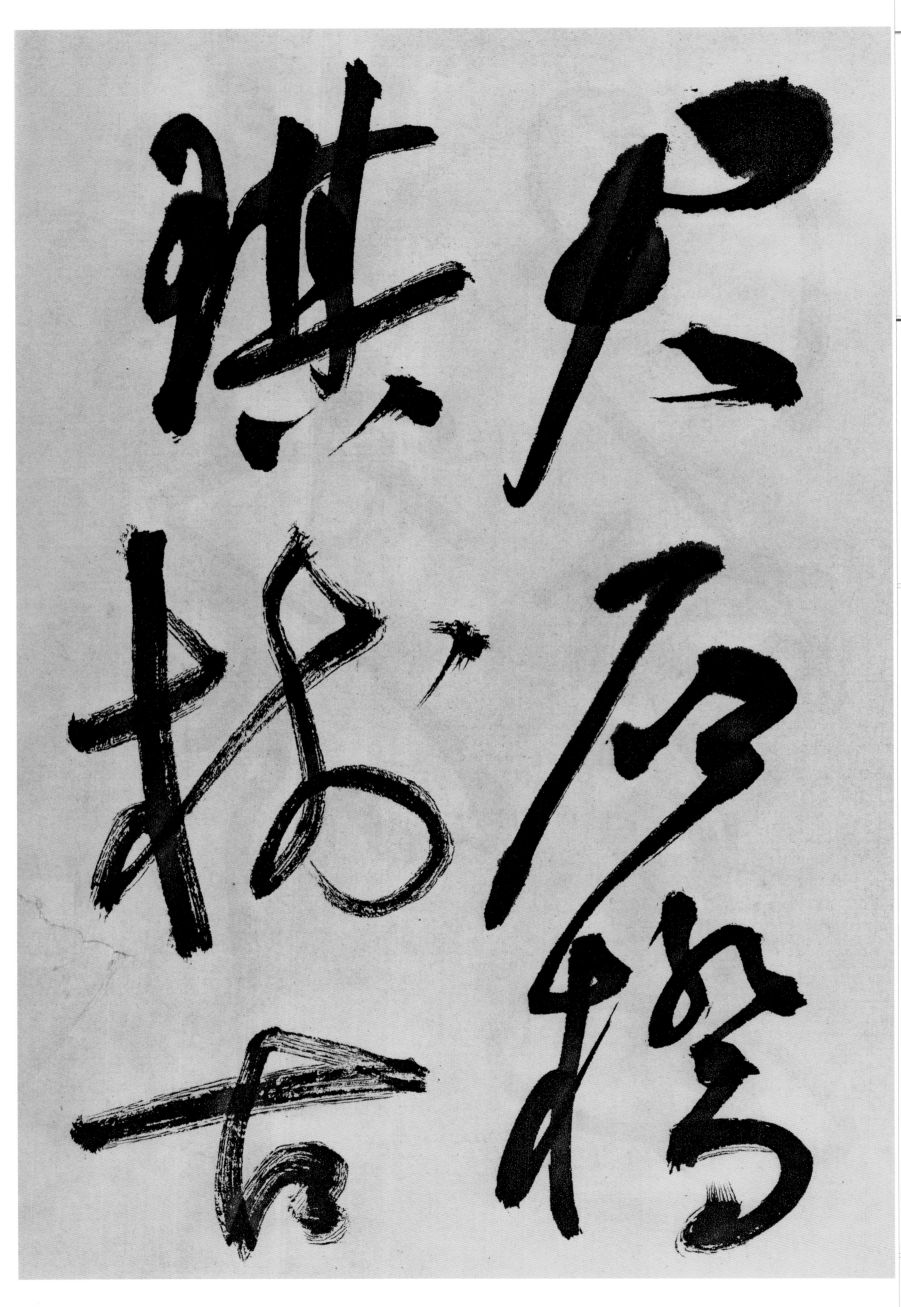

來聞何時畫

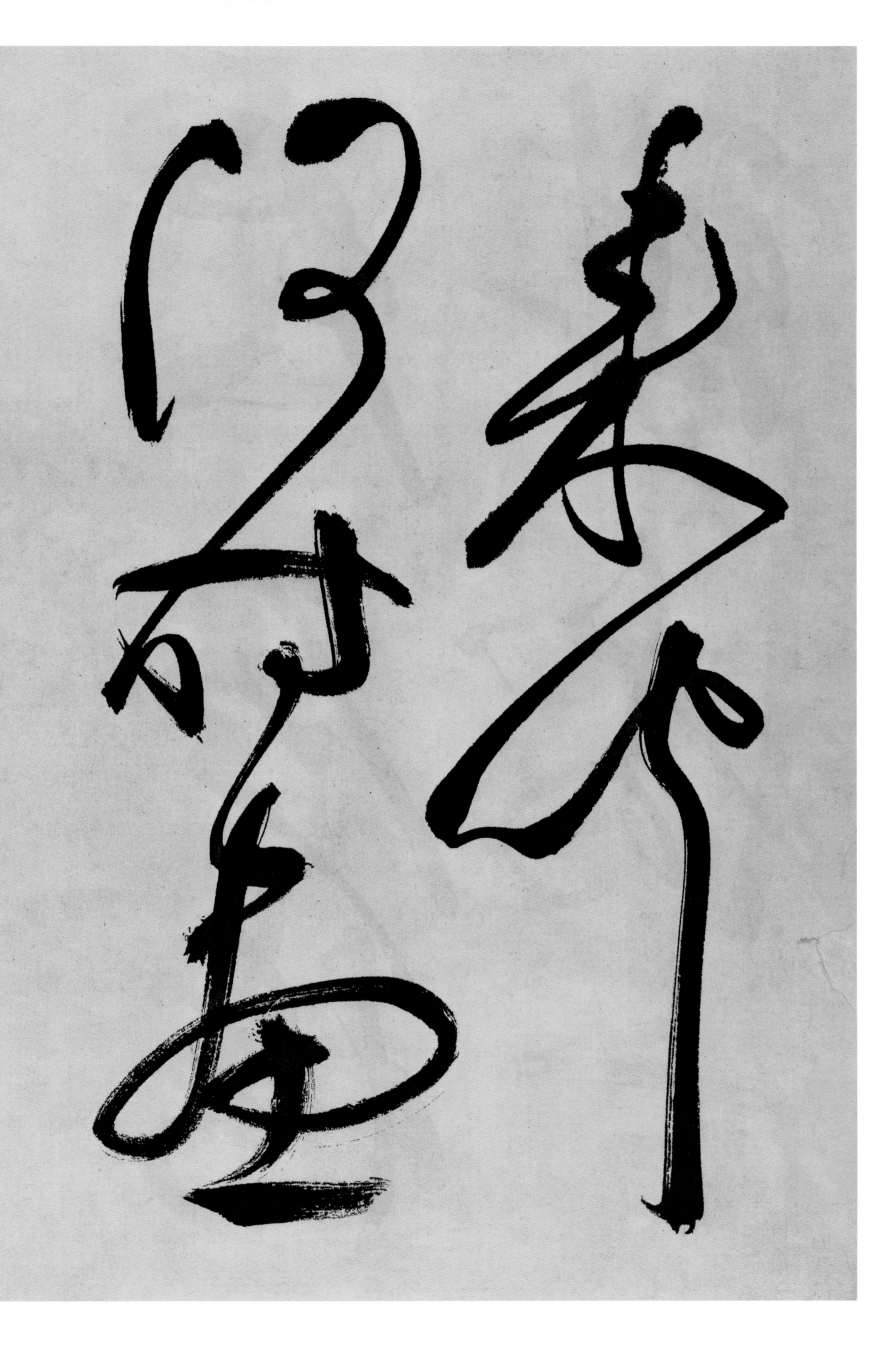

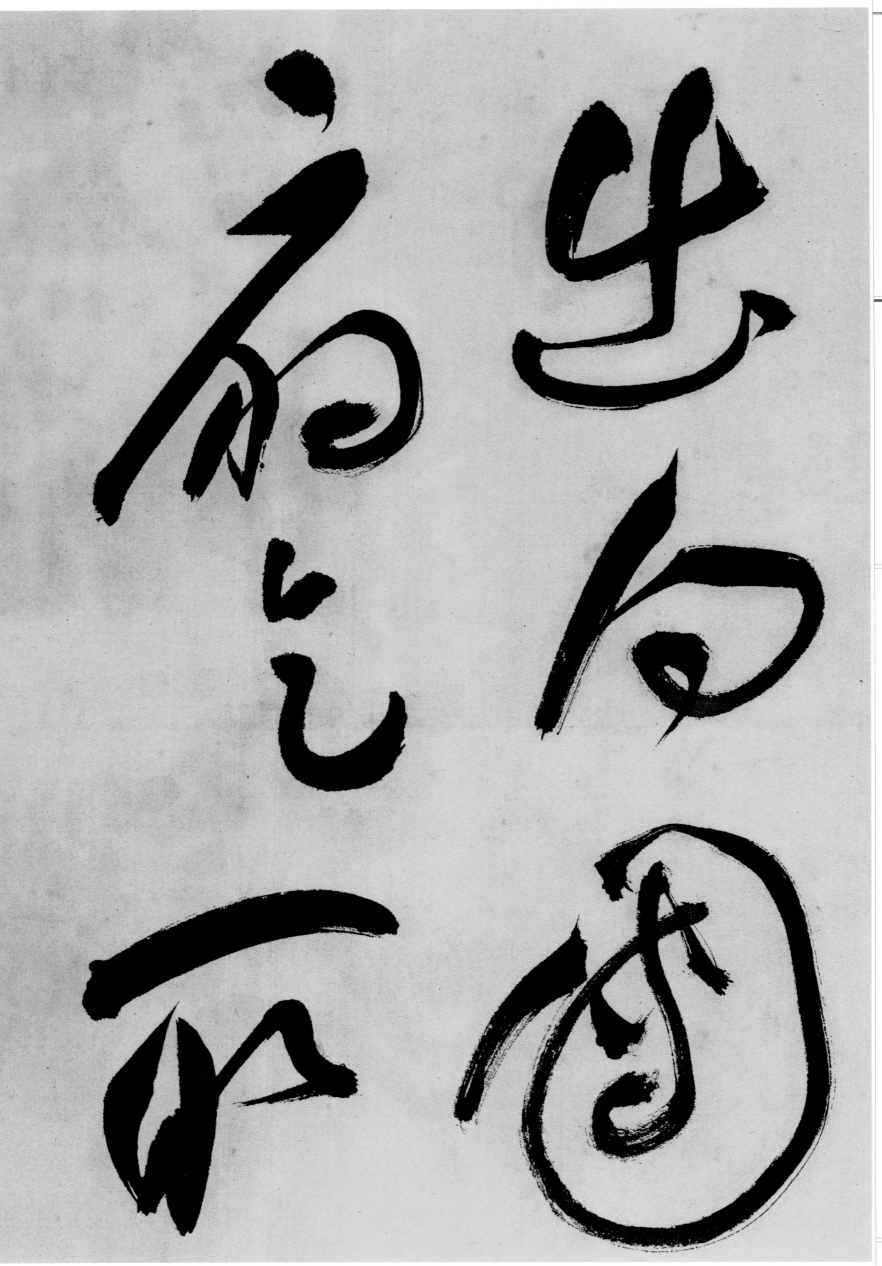

出白團扇乞取

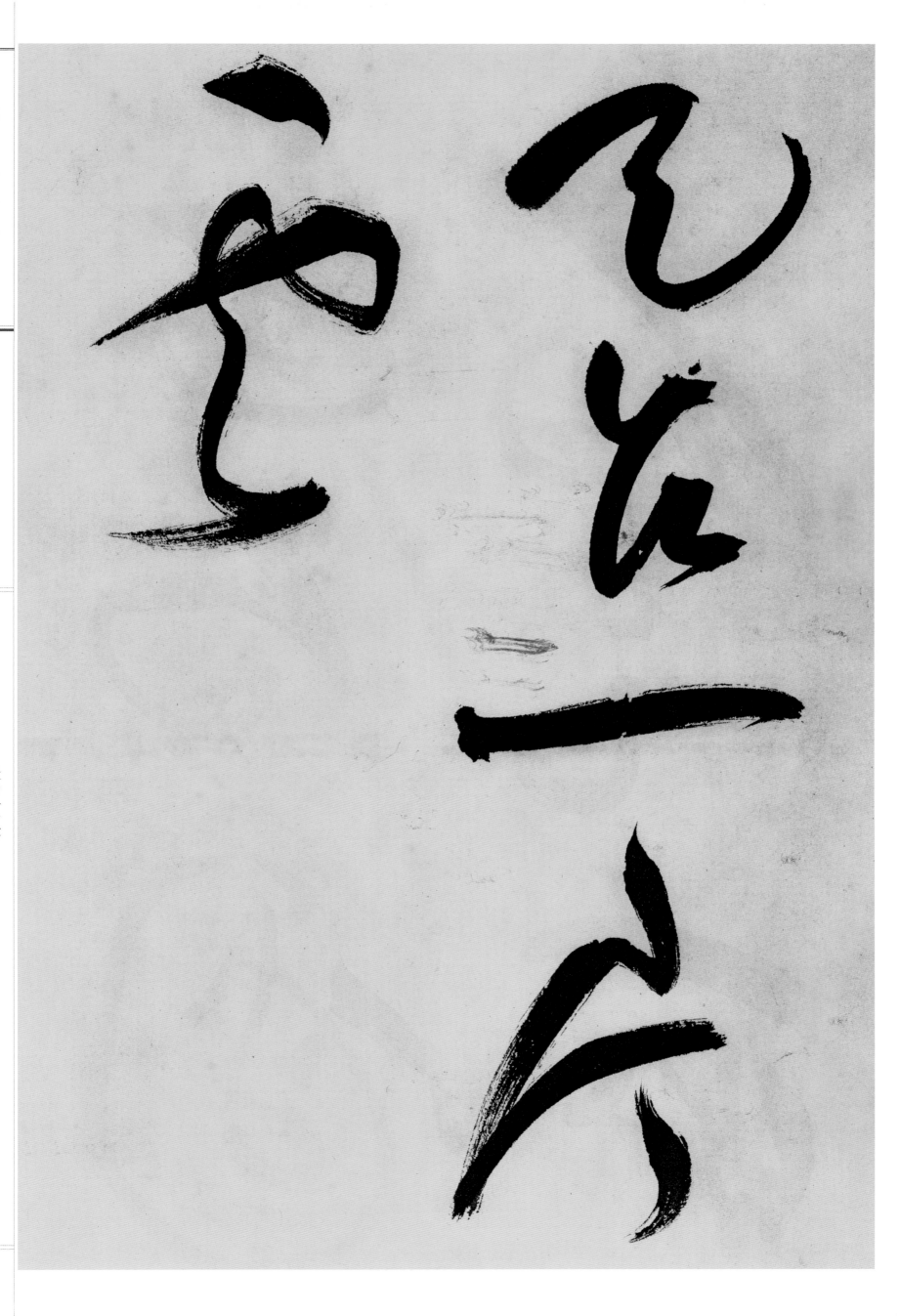

天台一片雲

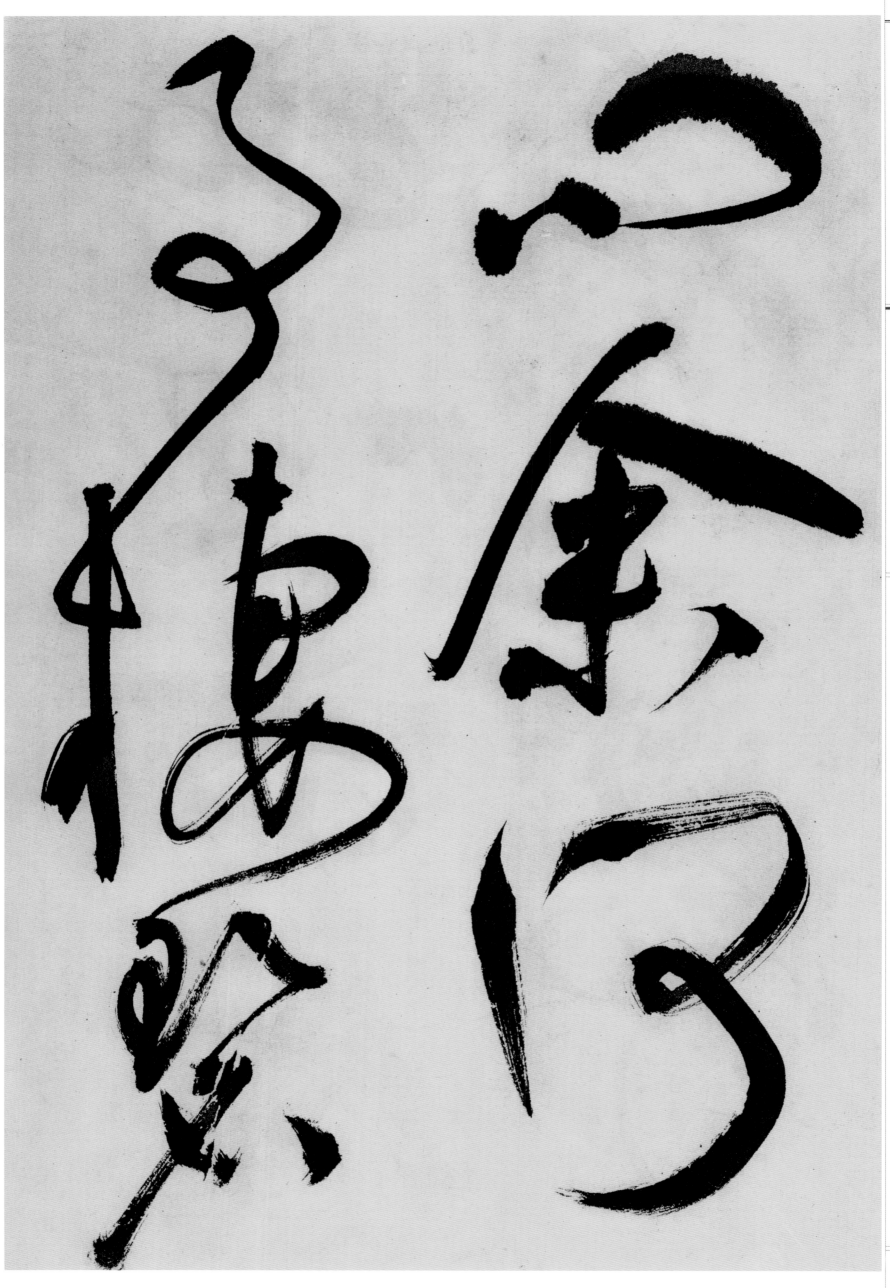

名碑名帖傳承系列

祝允明草書唐詩絕句

問余何事棲（棲）碧

一二

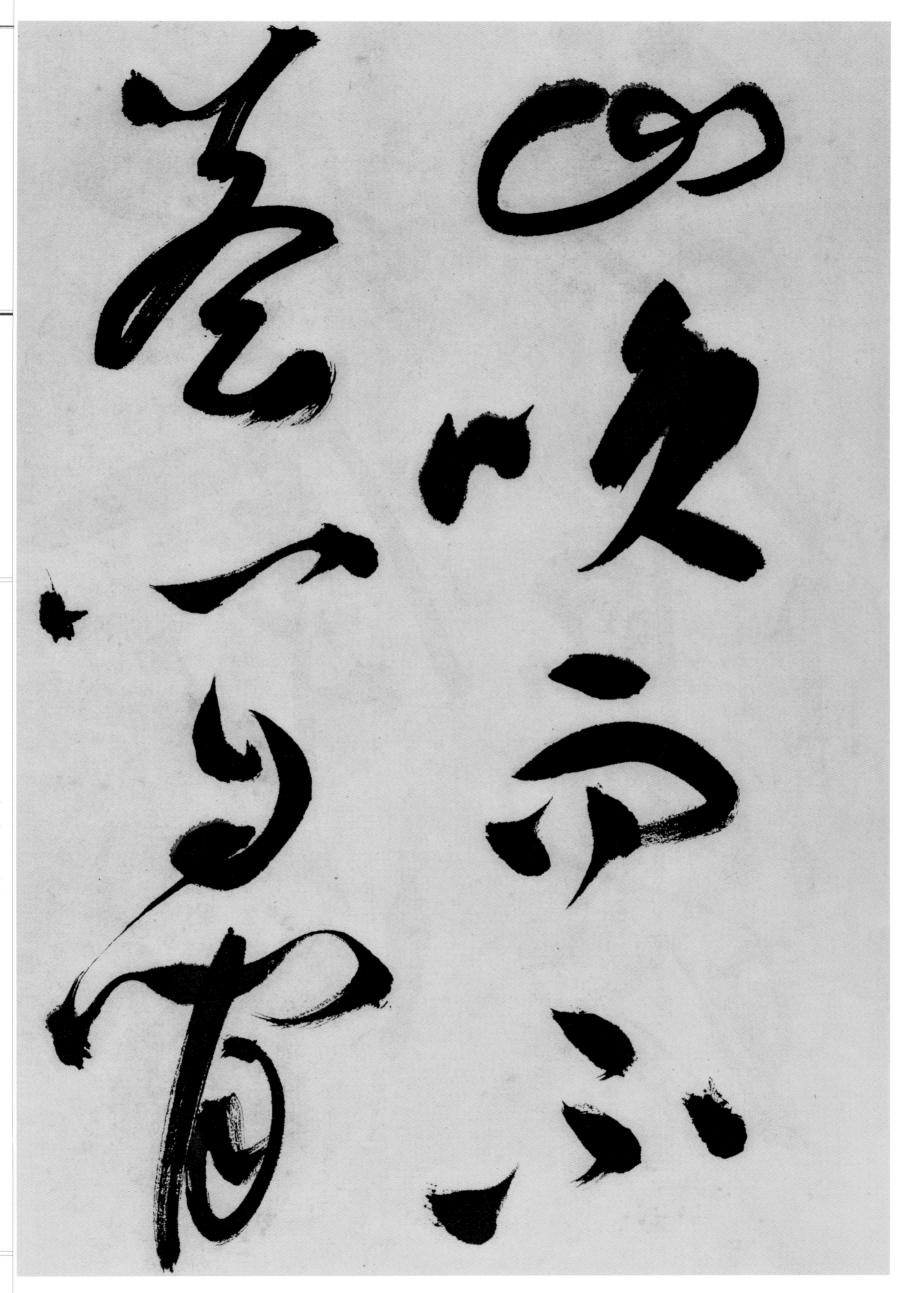

山笑（咲）而不答心自閑

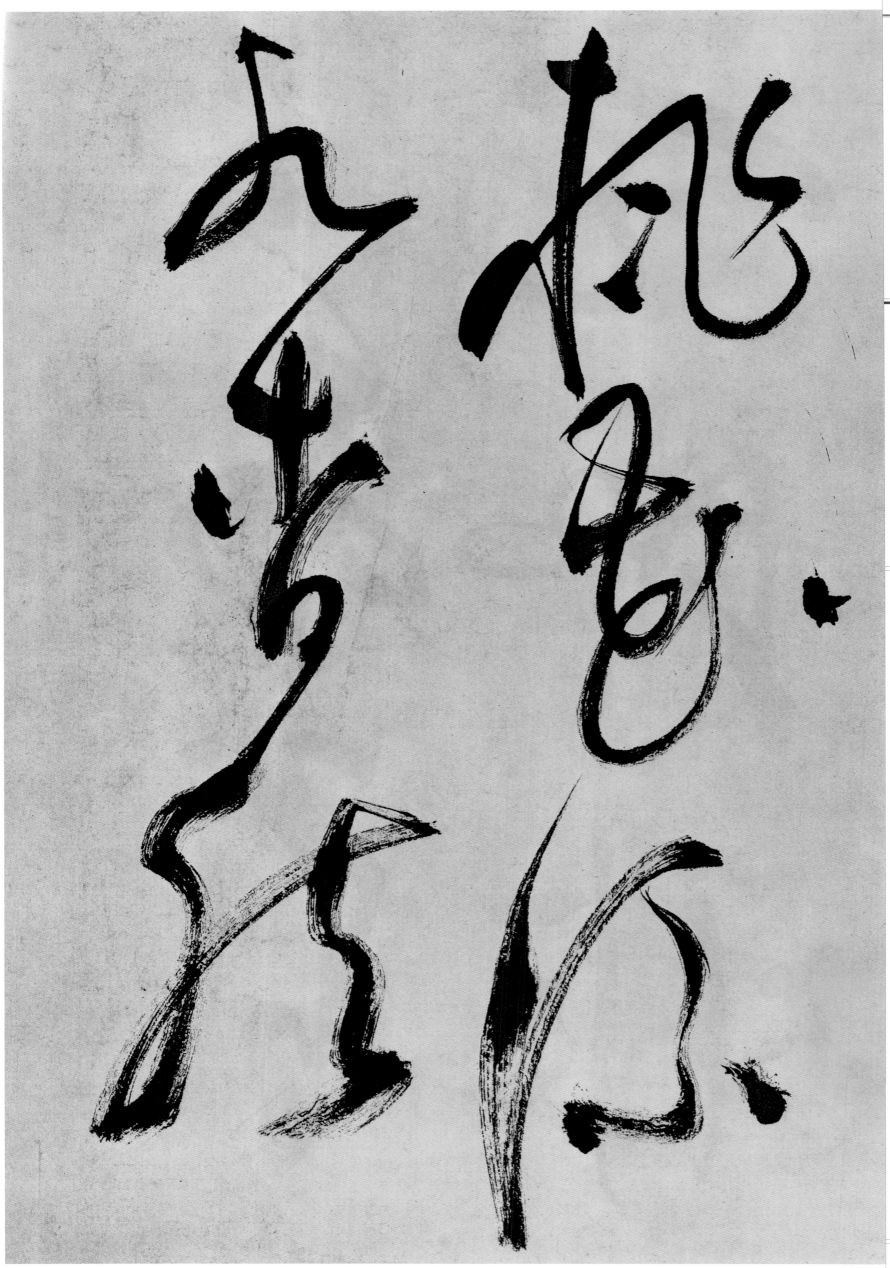

桃花流水杳然

去別有天地非

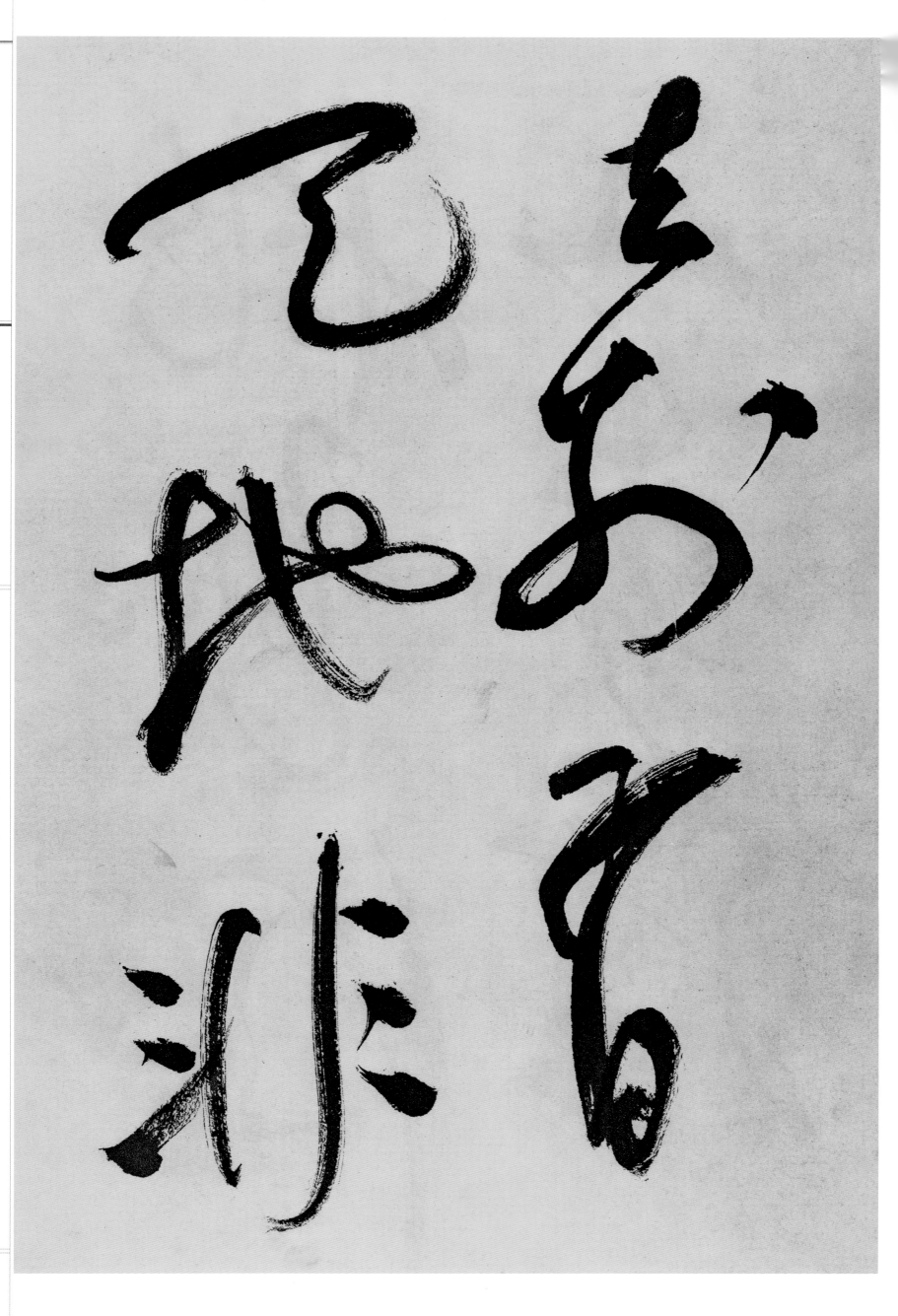

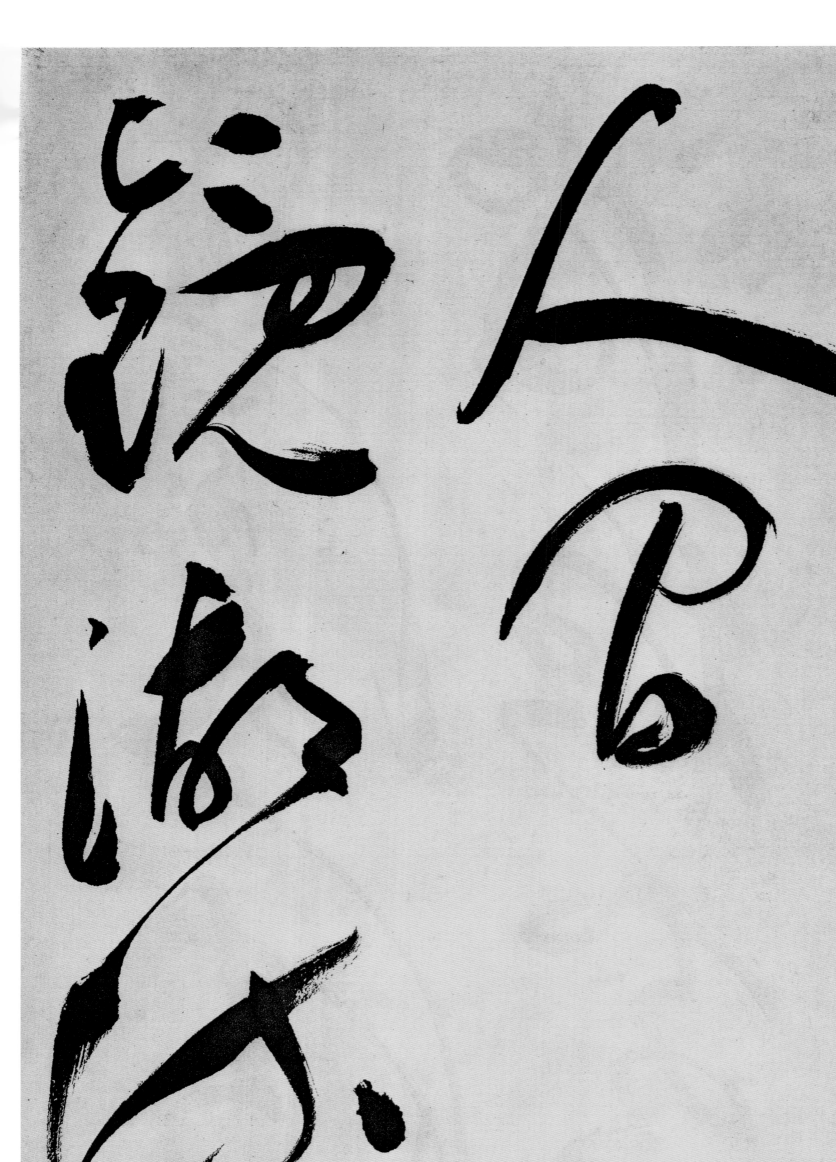

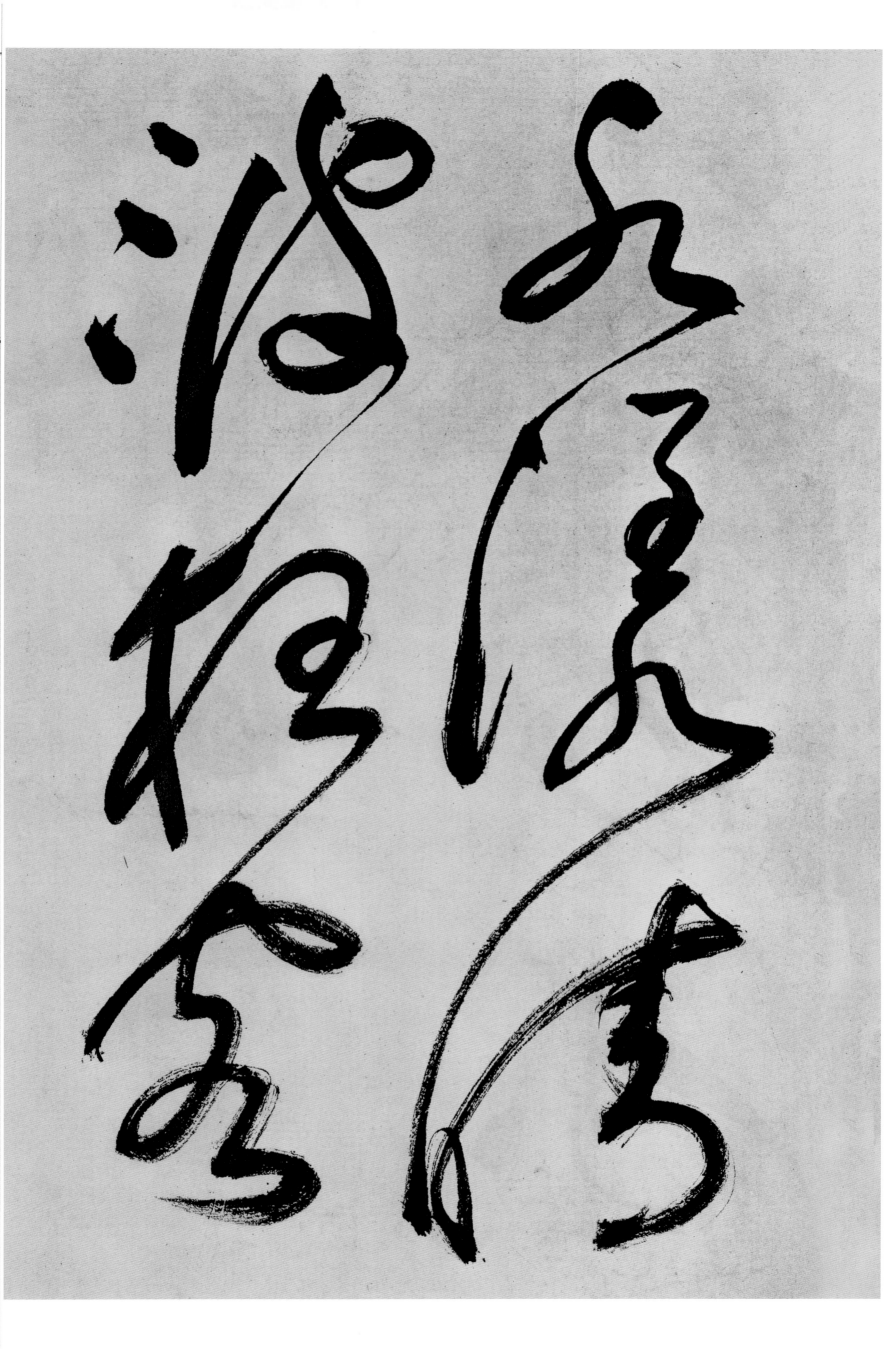

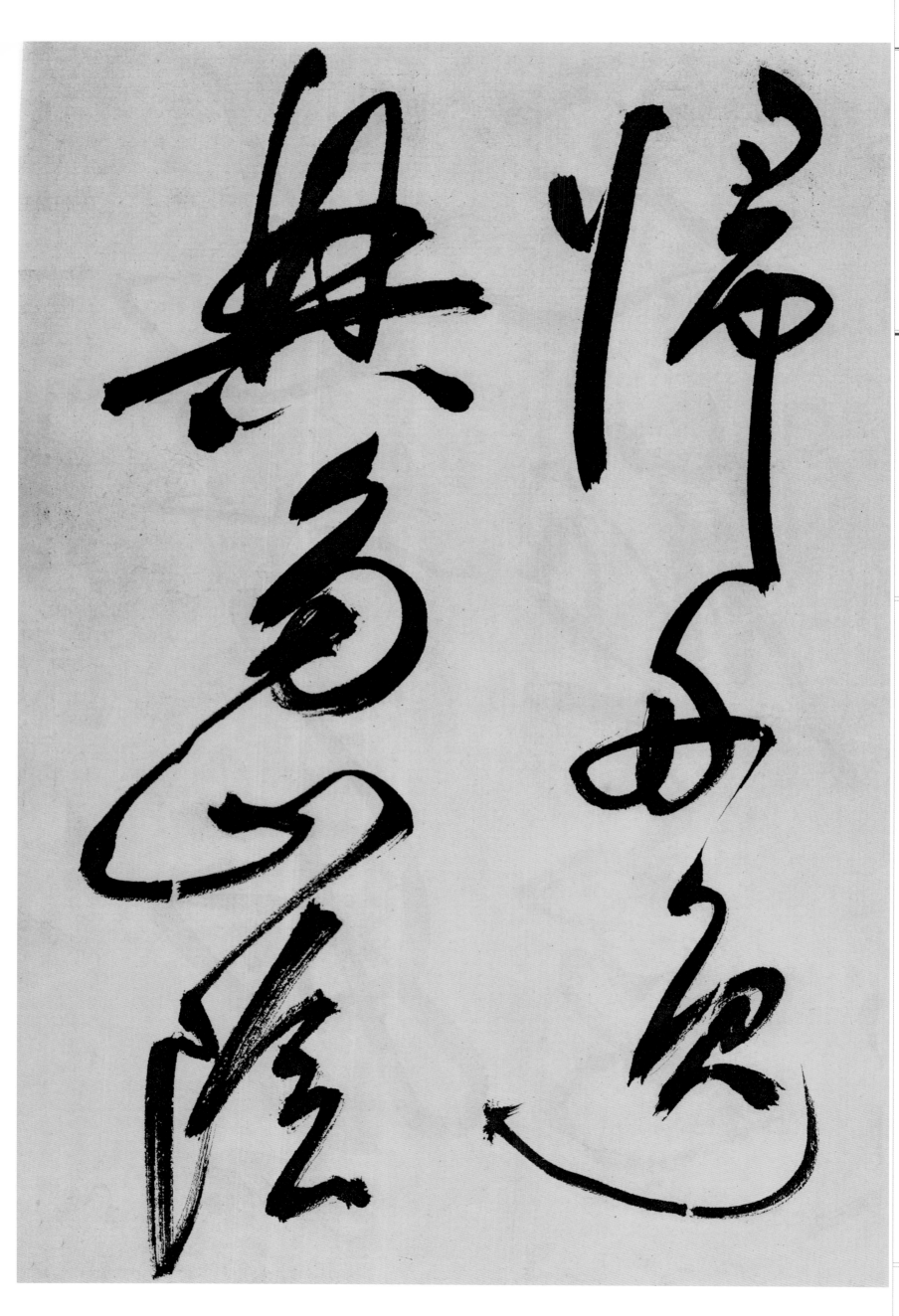

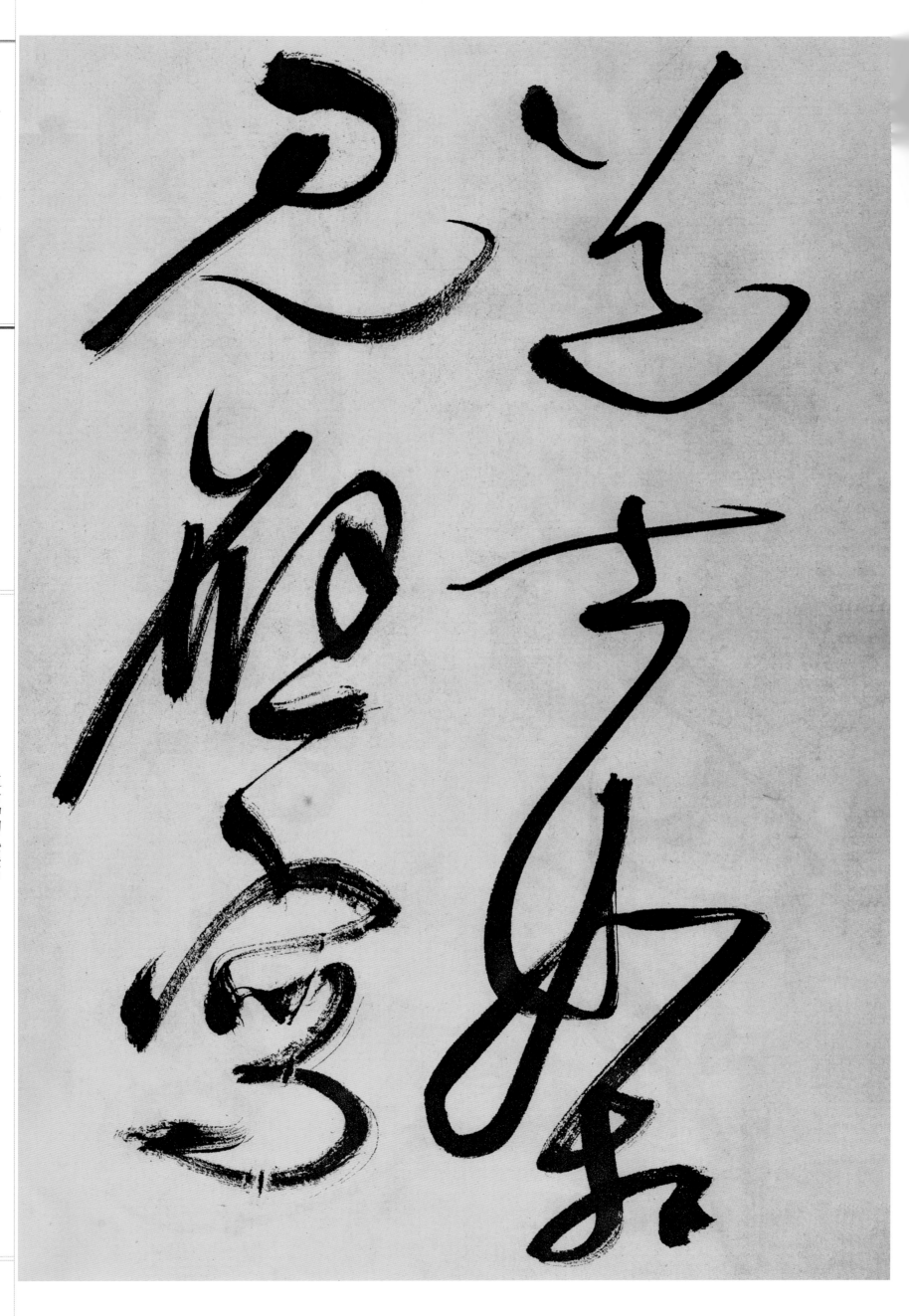

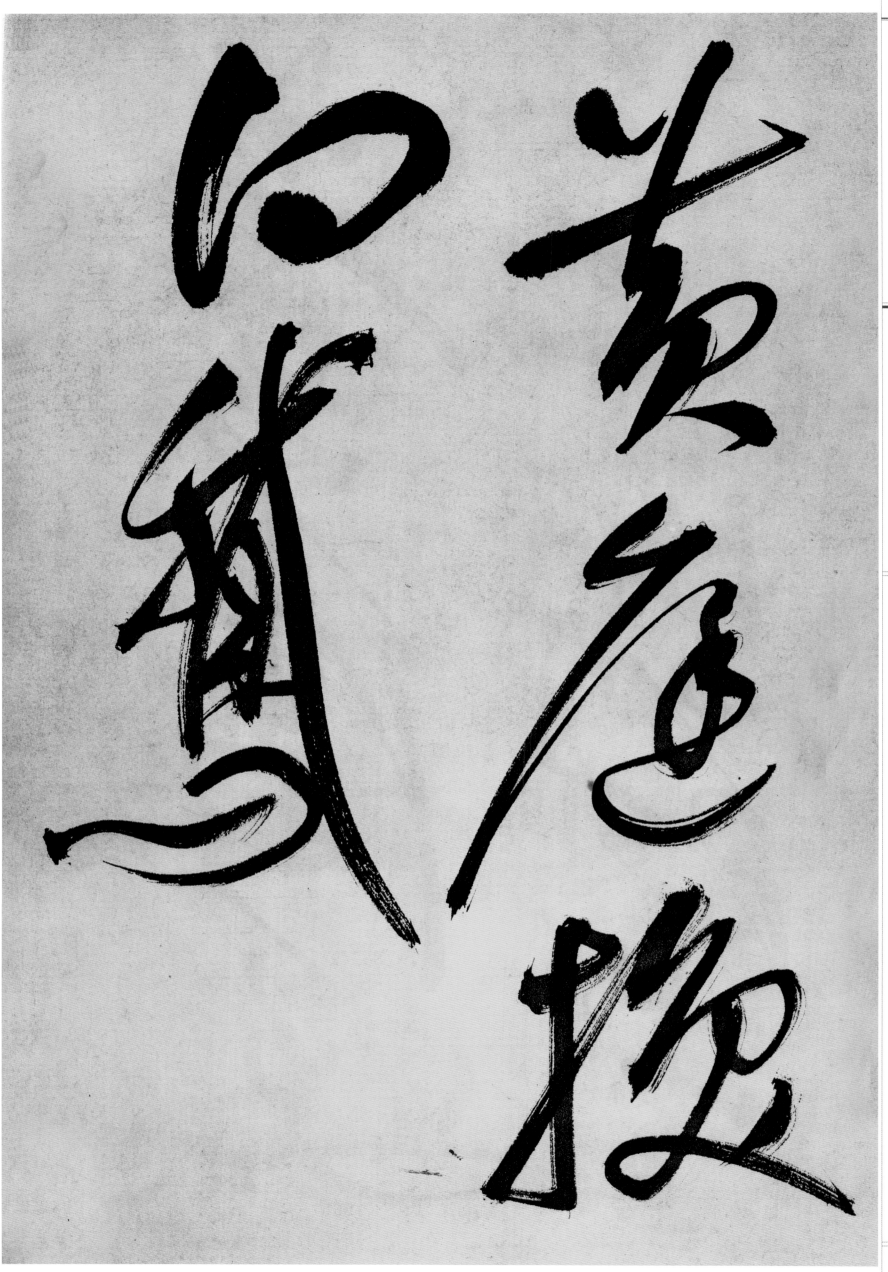

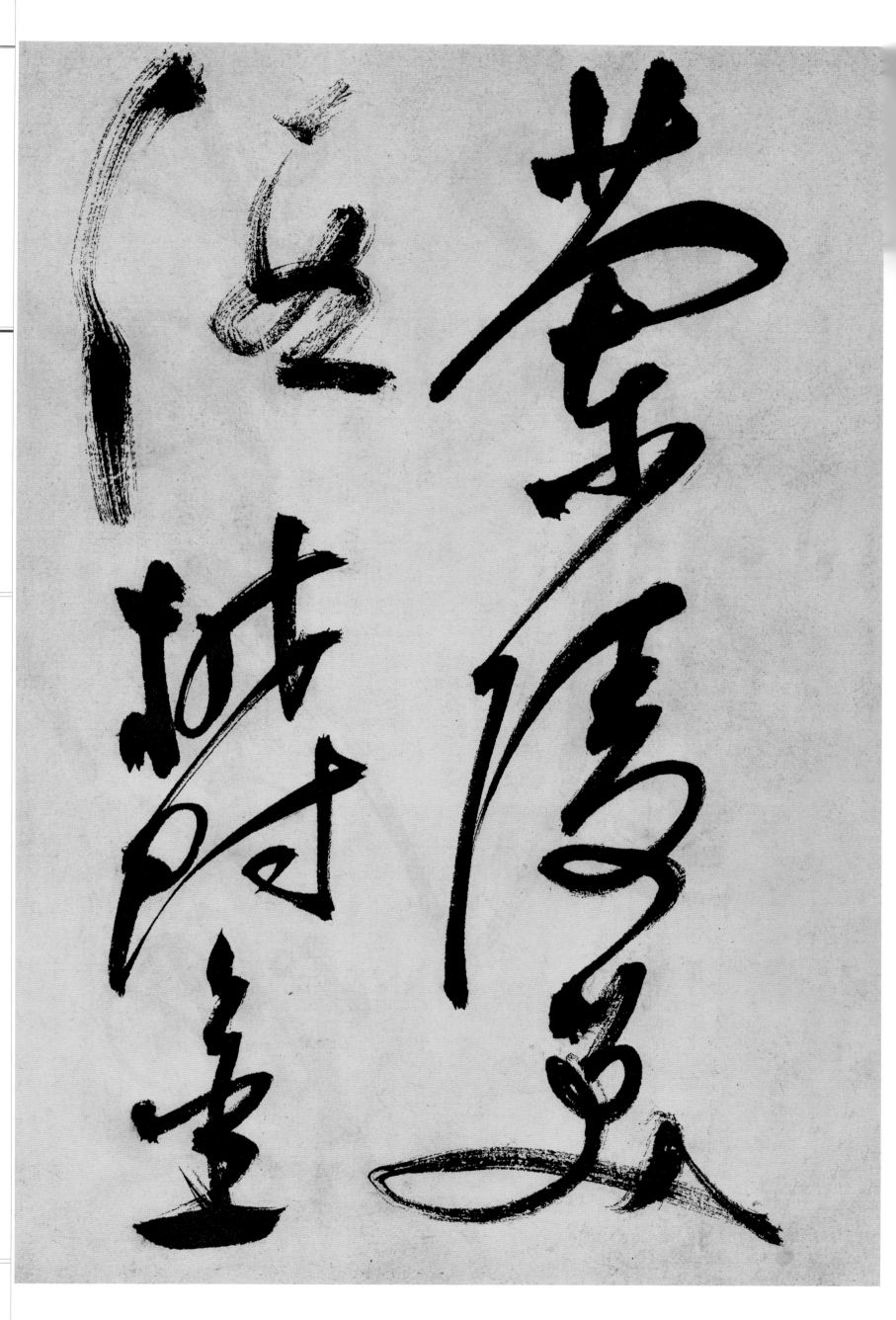

蘭陵美酒鬱金

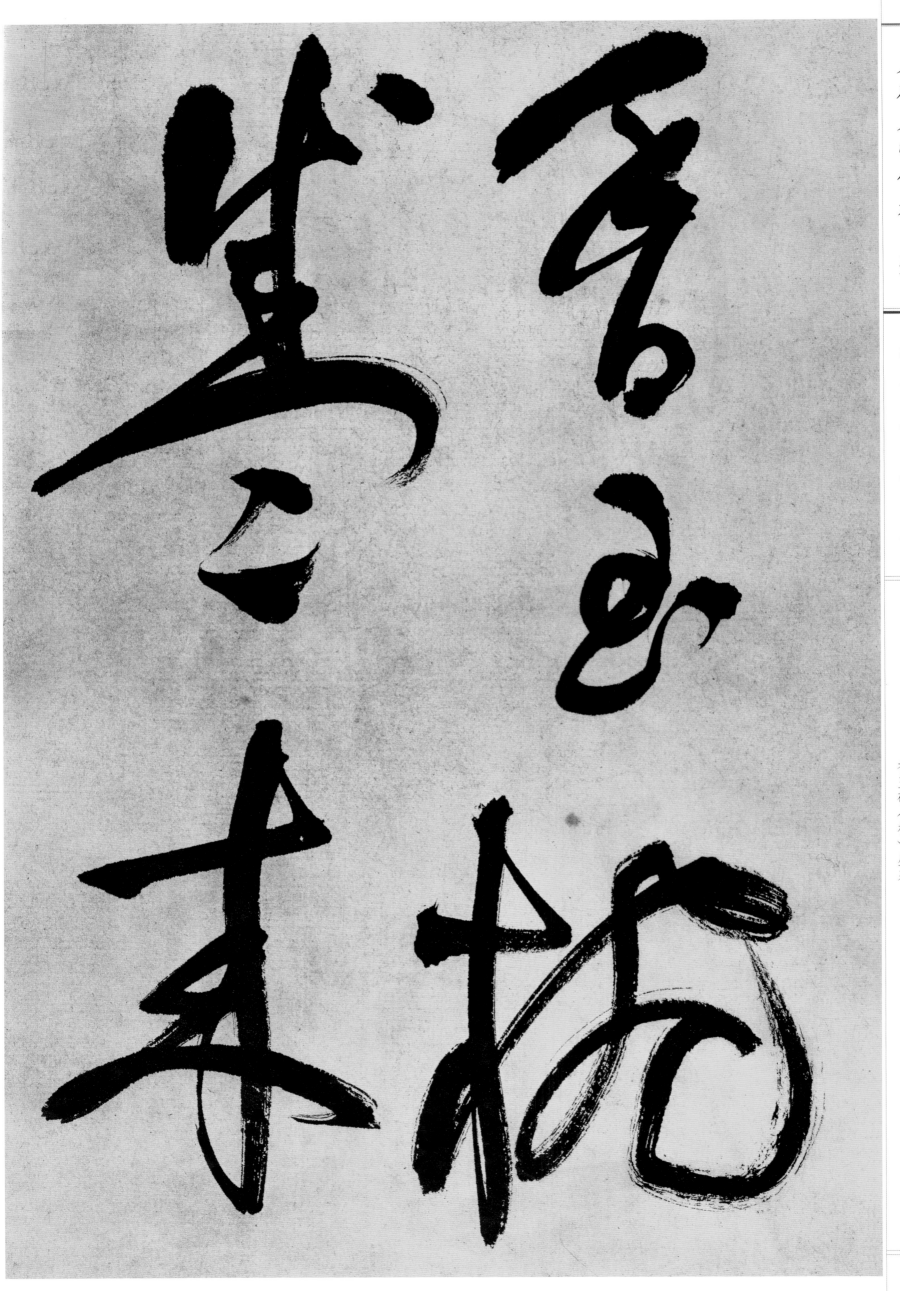

香玉碗（椀）盛來

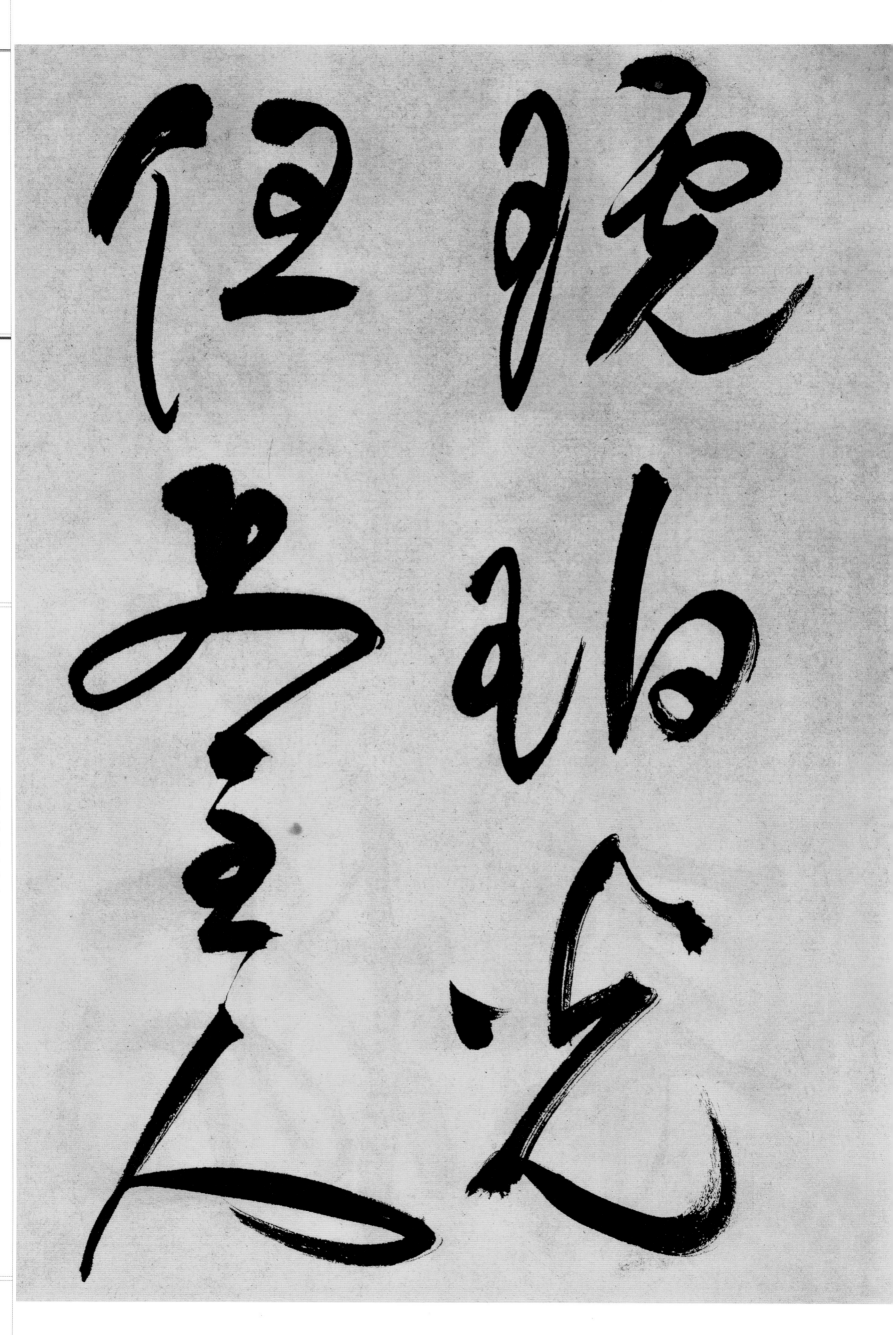

祝允明草書唐詩絕句

琥珀光但史主人

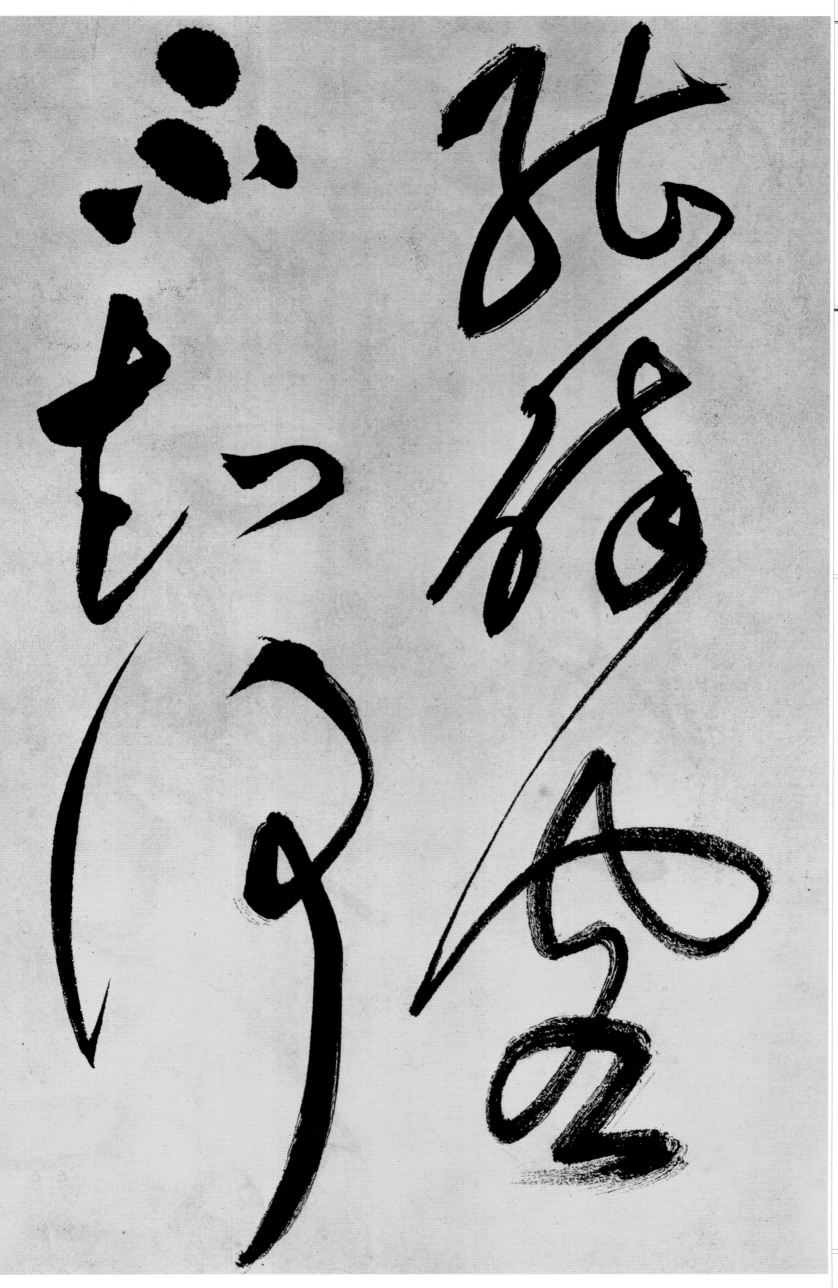

能醉客不知何